DEBUT D'UNE SERIE DE DOCUMENTS
EN COULEUR

VENTE

D'UNE

BELLE COLLECTION

D'ESTAMPES

APRÈS LE DÉCÈS

DE

M. Charles LENORMANT

MEMBRE DE L'INSTITUT

Catalogue rédigé par M. Lenormant fils savant

LE 19 MARS 1860

———

Mᵉ SCHAYÉ, Commissaire-Priseur;
M. VIGNÈRES, Marchand d'Estampes.

1860

RENOU ET MAULDE
IMP. DE LA COMPAGNIE DES C^{ies} FRIEUR-
rue de Rivoli, 144.

FIN D'UNE SERIE DE DOCUMENTS
EN COULEUR

CATALOGUE

D'UNE

BELLE COLLECTION

D'ESTAMPES

MODERNES

LA PLUPART AVANT LA LETTRE

VENDUES APRÈS DÉCÈS

DE

M. Charles LENORMANT

MEMBRE DE L'INSTITUT

DONT LA VENTE AURA LIEU

Le Lundi 19 Mars 1860, à une heure

EN L'HOTEL DES COMMISSAIRES-PRISEURS

(Rue Drouot)

GRANDE SALLE N° 6, AU PREMIER ÉTAGE

Par le ministère de M° SCHAYÉ, Commissaire-Priseur,
rue de Cléry, 5 ;
Assisté de M. VIGNÈRES, marchand d'estampes, rue Baillet, 1,
CHEZ LESQUELS SE DISTRIBUE LE PRÉSENT CATALOGUE.

EXPOSITIONS
Le Dimanche 18 Mars 1860, d'une heure à cinq heures.

PARIS
RENOU ET MAULDE
IMPRIMEURS DE LA COMPAGNIE DES COMMISSAIRES-PRISEURS
rue de Rivoli, 144.

1860

CONDITIONS DE LA VENTE.

Elle sera faite au comptant.

Les acquéreurs paieront en sus des adjudications, cinq pour cent applicables aux frais de la vente.

DÉSIGNATION

DES

ESTAMPES

ALIGNY

1 — Vue de Berne. Eau-forte.

Vue de Subiaco. Eau-forte.
Deux estampes réunies dans un même cadre.

2 — Les bords de l'Ilyssus. Eau-forte.
Premier état de la planche.

3 — La même.
Planche terminée. Épreuve avant la lettre.

3 bis — Corinthe, temple de Neptune et Acro-Corinthe. Eau-forte.
Épreuve avant la lettre.

4 — Plaine et golfe de Corinthe.
Premier état de la planche.

5 — La même.
> (Planche terminée. Épreuve avant la lettre.

6 — Vue de Délos. Eau-forte.
> Épreuve avant la lettre.

BLANCHARD

7 — Boileau, d'après Desenne.
> Épreuve avant la lettre.

BOUCHER DESNOYERS

8 — La sainte Marguerite de Raphaël.
> (Encadrée.)

BOUILLON

9 — La Vénus de Milo.
> Épreuve avant la lettre, sur chine.

BURDET

10 — La Fontaine, d'après Desenne.
> Épreuve avant la lettre.

CATEL

11 — Vue d'Amalfi. Estampe dédiée à la duchesse de Devonshire

12 — Grotte de Majuri, dans le golfe de Salerne. Estampe dédiée à la duchesse de Devonshire.

CHENAVARD

13 — Frontispice de l'*Artiste*.
 Épreuve d'artiste.

14 — Frontispice des *Artistes contemporains*.

COUPÉ

15 — Delille, d'après Desenne.
 Épreuve avant la lettre.

EUGÈNE DELACROIX

16 — Chef Maure à Meknez. Eau-forte exécutée pour les *Artistes contemporains*, publication de M. Charles Lenormant.

ACHILLE DEVÉRIA

17 — Madame Récamier sur son lit de mort. Lithographie.
 Cette lithographie, exécutée pour la famille, n'a jamais été mise en vente.

GASPARD DUCHANGE

18 — Le Souper chez Simon le Pharisien, d'après Jouvenet.
 Épreuve avant toute lettre.

DUPUIS

19 — Portrait de Jérôme Bignon, d'après Coysevox.

DUTTENHOFER

20 — Vénus et Adonis, d'après Annibal Carrache.
 Épreuve avant toute lettre d'une estampe de la plus grande rareté.

AMAURY DUVAL

21 — Ischia. Eau-forte d'après Léopold Robert, exécutée pour les *Artistes contemporains*.

ETEX

22 — Caïn et sa famille. Eau-forte exécutée par le sculpteur lui-même, d'après son groupe en marbre, pour les *Artistes contemporains*.
<div style="text-align:right">Épreuve avant la lettre.</div>

23 — Le même.
<div style="text-align:right">Épreuve avec la lettre.</div>

FONTANA

3 50 24 — La Sibylle du Guerchin.
2 50 25 — La Sibylle du Dominiquin.

FRILLEY

1 25 26 — Jean-Jacques Rousseau, d'après Desenne.
<div style="text-align:right">Épreuve avant la lettre.</div>

GAILLARD

1 25 27 — Etude, d'après Raphaël.
 28 — Figure de concours pour le grand prix de gravure.
1 25 29 — Premier grand prix de gravure remporté en 1856.

GELEE

30 — Fénelon, d'après Desenne.
<div style="text-align:right">Épreuve avant la lettre.</div>

F. GIRARD

BIZXLI 31 — Les Saintes Femmes au tombeau, d'après Ary Scheffer. 41
 Épreuve avant la lettre, avec envoi. (Encadrée.)

GRÉVEDON

BIZVI 32 — Madame Récamier. Lithographie, d'après le portrait de Gérard. 10
Col. 12.
 Estampe qui n'a jamais été mise dans le commerce.

HENRIQUEL DUPONT

33 — Frontispice de *la Henriade* de Didot. 1 75

34 — Monseigneur de Latil. Gravure, d'après M. Ingres, pour l'ouvrage du Sacre de Charles X. 4 25
 Épreuve avant la lettre.

35 — Pair de France. Gravure pour l'ouvrage de Sacre de Charles X. 6
 Épreuve avant la lettre.

36 — Portrait de M. Philippe de Ségur. 8 50
 Épreuve avant la lettre.

37 — Portrait de M. Desfontaines, professeur de botanique au Muséum d'histoire naturelle. 3
 Épreuve avant la lettre.

38 — Portraits de Mansard et de Perrault, d'après Philippe de Champagne. Eau-forte. 5 50

39 — Cromwell, d'après Paul Delaroche. Eau-forte exécutée pour les *Artistes contemporains*. 4 50
 Épreuve avant la lettre.

40 — La même.
 Épreuve avec la lettre.

— 8 —

41 — Gravure à la manière noire, d'après le même tableau.
 Épreuve avant la lettre (encadrée).

42 — Portrait de M. Sauvageot. Eau-forte.

PAUL HUET

43 — Paysage. Eau-forte.
 Épreuve avant la lettre.

IESI

44 — Portrait du cardinal Pacca.
 Avec envoi à madame Récamier pour M. de Chateaubriand.

ALFRED JOHANNOT

45 — Pévéril du Pic. Eau-forte pour les *Artistes contemporains*.
 Épreuve avant la lettre.

46 — La même.
 Épreuve avec la lettre.

47 — Racine, d'après Desenne.
 Épreuve avant la lettre.

48 — Bossuet, d'après Devéria.
 Épreuve avant la lettre.

49 — Vingt-cinq eaux-fortes pour les Œuvres de Fenimore Cooper.
 Épreuve avant la lettre.

50 — Ourika, gravure d'après Gérard.
 Épreuve avant la lettre.

51 — Le duc d'Anjou déclaré roi d'Espagne. Gravure d'après Gérard.

TONY JOHANNOT

52 — Fragment du tableau de la Madone de Consolation, par Schnetz. Eau-forte pour les *Artistes contemporains*.

LARCHER

53 — Molière, d'après Desenne.
<div align="right">Épreuve avant la lettre.</div>

LE COMTE

54 — Ducis, d'après Desenne.
<div align="right">Épreuve avant la lettre.</div>

AUBRY LECOMTE

55 — Portrait de Girodet, d'après lui-même. Lithographie.

56 — La Chambre de M^{me} Récamier à l'Abbaye aux Bois. Lithographie d'après Dejuines.

LEFÈVRE

57 — Jean-Baptiste Rousseau, d'après Desenne.
<div align="right">Épreuve avant la lettre.</div>

58 — Bernardin de Saint-Pierre, d'après Desenne.
<div align="right">Épreuve avant la lettre.</div>

LEROUX

59 — Portrait de Madame Élisabeth et de la princesse de Lamballe, d'après Durupt.
<div align="right">Épreuve avant la lettre.</div>

60 — Montaigne, d'après Devéria.
<div align="right">Épreuve avant la lettre.</div>

61 — Saint Cécile, d'après David d'Angers.

MARCHETTI

62 — Portrait de la duchesse de Devonshire, d'après Lawrence.
<p style="text-align:center;">Épreuve avant la lettre.</p>

MERCURY

63 — Portrait de madame de Maintenon, d'après Petitot.
<p style="text-align:center;">Épreuve avant la lettre et l'encadrement.</p>

MEUCCI

64 — La Moisson, d'après une composition de M. le duc de Luynes.
<p style="text-align:center;">Cette planche n'a jamais été mise dans le commerce.</p>

MIGNERET

65 — Portrait de Molière, d'après Mignard.

MOREL

66 — La Fuite en Égypte, d'après Claude Lorrain.
<p style="text-align:center;">(Encadrée.)</p>

RAPHAEL MORGHEN

67 — La Théologie, d'après les Chambres de Raphaël.
<p style="text-align:center;">Épreuve avant la lettre. (Encadrée.)</p>

68 — La Poésie, d'après les Chambres de Raphaël.
<p style="text-align:center;">Épreuve avant la lettre. (Encadrée.)</p>

CHARLES MULLER

69 — Portrait de Camille Jordan, d'après M^{lle} Godefroid.
<p style="text-align:center;">Épreuve avant la lettre.</p>

70 — Portrait de Henri IV, gravure pour *la Henriade* de Didot.
<p style="text-align:center;">Épreuve avant la lettre.</p>

PARBONI

71 — Le Golfe de Naples, d'après Catel.
72 — Lac d'Albano, d'après Keiserman.
73 — Vue de l'île d'Elbe, d'après Pomardi.
74 — Vue de Mantoue, d'après Fantuzzi.
75 — Vue de Tivoli, d'après Keiserman.

> Toutes ces gravures ont été exécutées à Rome pour l'*Énéide* de la duchesse de Devonshire. Elles sont de la plus grande rareté, n'ayant pas été tirées à plus de 150 exemplaires.

ALPHONSE PÉRIN

76 — Le docteur Récamier sur son lit de mort. Eau-forte.

> Cette planche, gravée pour la famille, n'a jamais été mise dans le commerce.

O. PERRIN

77 — Commencement du sevrage.
78 — La première culotte.
79 — Les Jeux de noix et de galoche.
80 — Le Catéchisme du tailleur.
81 — L'École du prêtre.
82 — Le Jeu de crosse.
83 — La Fontaine salutaire.

> Estampes faisant partie de la série de scènes bretonnes publiées par cet artiste à Vannes. Ces estampes sont fort rares.

PORPORATI

84 — Suzanne au bain. Épreuve avant la lettre.

PORRET

85 — Frontispice du *Journal de Littérature nationale et étrangère*. Gravure sur bois d'après une composition de Tony Johannot.
>Épreuve d'essai.

86 — Deburau. Frontispice du livre de Jules Janin. Gravure sur bois d'après une composition de Chenavard.
>Épreuve d'artiste.

POURVOYEUR

87 — Descartes, d'après Desenne.
>Épreuve avant la lettre.

RUDE

88 — Pêcheur napolitain. Lithographie exécutée par lui-même, d'après sa statue, pour les *Artistes contemporains*.
>Épreuve avant la lettre.

89 — Le même.
>Épreuve avec la lettre.

RUGA

90 — Vue d'Anxur, d'après Catel.
91 — Vue de Gabies, d'après Chauvin.
92 — Aqueducs de Carthage, d'après Mayer.

>Ces trois gravures ont été exécutées à Rome pour l'*Énéide* de la duchesse de Devonshire. Elles sont de toute rareté, n'ayant pas été tirées à plus de 150 exemplaires.

FERDINAND RUSCHEWEYH

93 — Portrait de Michel-Ange.
94 — Sibylle persique, d'après Michel-Ange.
95 — Le Prophète Joël, d'après Michel-Ange.
96 — Sibylle d'Erythres, d'après Michel-Ange.
97 — Le Prophète Jérémie, d'après Michel-Ange.
98 — Le Prophète Ezéchiel, d'après Michel-Ange.
99 — Abraham, d'après le Fiesole.
100 — Moïse, d'après le Fiesole.

SAINT-AUBIN

101 — Portrait de Jérôme Frédéric Bignon, bibliothèque du roi.

ARY SCHEFFER

102 — Marguerite à l'église. Eau-forte exécutée par lui-même pour les *Artistes contemporains*.

F. G. SCHMIDT

103 — Portrait de l'abbé Bignon, d'après Rigaud.

ROBERT STRANGE

104 — La Madeleine du Corrège.
 Catalogue de l'œuvre de Robert Strange, par Charles Leblanc, n° 18. (Encadrée.)

105 — Le premier des devoirs.
 Catalogue, n° 42. (Encadrée.)

TASSAERT

106 — La Nuit du 9 au 10 thermidor an II.
<div style="text-align:center">Estampe historique de la Révolution.</div>

TOUDOUZE

107 — Façade d'une église de Syracuse.
108 — Ruines du temple de Castor et Pollux, à Agrigente.
109 — Grand temple d'Agrigente.
110 — Cloître de Cefalu.
111 — Temple de Junon Lucine, à Agrigente.
112 — Santa Maria della Salute, à Venise.
113 — Porte antique, à Pérouse.
114 — Église dei Santi Giovanni e Paolo, à Rome.
115 — Vue à Sienne.
116 — Tombeaux des Ayoubites, au Caire.
117 — Tombeaux des Fatimites, sur la route du Caire à Suez.
118 — Tombeau de Kaïd-Bey, au Caire.
119 — Cathédrale de Spire.
120 — Église de Penmarck (Bretagne).
121 — Porte d'une église de Bretagne.
122 — Une rue de Quimper.
123 — Détails d'architecture empruntés à des églises de Bretagne.
124 — Fontaine de Foll-Coat.
125 — Chapelle du château de Nantes.

TOUDOUZE

126 — Calvaire de Pleyben.
127 — Détails du même monument.
128 — Cloître de Pont-l'Abbé.
129 — Autre vue du Cloître de Pont-l'Abbé.

23 p. Eaux-fortes. *25*

TOUZÉ

130 — Voltaire, d'après Desenne. *5*

11 portraits Épreuve avant la lettre.

ZIEGLER.

10 p. 131 — Giotto. Eau-forte exécutée pour les *Artistes contemporains*. *8 50*

6 pièces *2 30*

10 pièces *5 50*

Monrose d'ap Bouchardy *3 50*

2 têtes Boucher *1 4*

Louis philippe encadré *2 50*

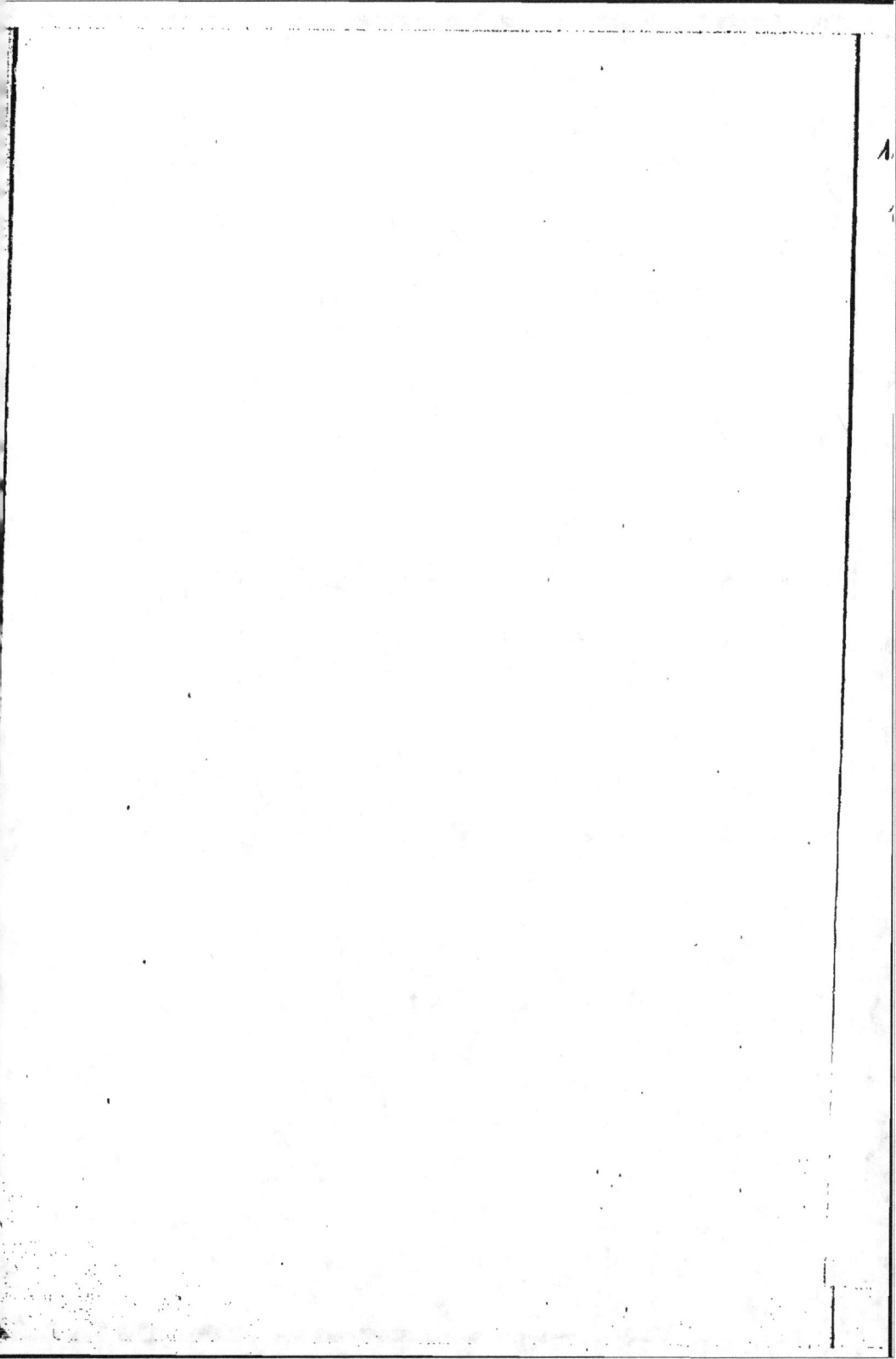

115

Vente Lenormand M Schayé 19 Mars

17	Madame Récamier Sorbouli Deymorie M Gellibert		10
32	Gravedon. Mad. Récamier	Gellibert	10
42	Sauvageot		12
43	Heur caufort	Clemensdict.	3
62	la Moisson		1
65	Maline	Bijouart	1
86	Debureau	Rochoux	1
103	portrait de Bignon		1

 39
 1 95
 40 95

ORIGINAL EN COULEUR
NF Z 43-120-8

www.ingramcontent.com/pod-product-compliance
Lightning Source LLC
Chambersburg PA
CBHW030129230526
45469CB00005B/1868